趙孟頫臨黃庭經

（放大冊）

北京保利國際拍賣有限公司 編

上海書畫出版社

U0124945

全本十六倍放大

黃庭經

上有黃庭下有關元

外出入丹田審能行

黃庭上下有黃庭

關元前有幽關後

能行之可長存黃庭

關後有命門嘘吸廬

黃庭中人衣朱衣

關闢壯蘥盖兩扉

氣微玉池清水上坐

朋杰朱橫下三寸神

扉幽關俠之高巍

上生肥靈根堅固志

村神所居中外相距

高巍巍，丹田之中精

堅固，志不衰中池有士

相距重閉之神廬之

冲翮侑治玄雍氣

宅中有士常衣絳

其上子能守之可無

八

氣管受精荷急

絳子能見之可不

無慈呼翁廬閒

悉固子精以自持

可不病橫理長尺約

靈間以自償保守見堅

身愛慶方寸之中
以幽關流下竟養子
靈臺通天臨中野

之神謹蓋藏精神

養子玉樹令可枚

中野方寸之中至閻

神還歸老復紳俠

枝至道不煩不傍逐

主關下玉房之中神

門戶既是公子教

當我前三關之間

重樓十二級宮室

教我者明堂四達

入間精氣深子欲不

室之中五采集

達法海貞真人字丹
欲不死俻崐崘絳宮
赤赤神之子中池神立

下有長城玄谷邑長

子精寸田尺宅可治生

三奇靈開暇無事

邑長生要眇房中

可治生繫子長流沁出

素事備太平常存

中急棄捎摇俗事

心安寧觀志流神

将念視明達時念

大倉不飢渴俊使

正室之中神所居洪

節度六府俯治潔

設使六丁神女謁閒

內居洗心自治無敢汙

治潔如素虛無自潔

…閉子精路可長活

敢行應觀五藏視

自然道之故物有省

然事不煩垂拱無

齊莫曠然口不言

玉安存作道直憂

攝無為心自安體盡
為言恬怡憺無為遊德
柔身獨居扶養性

虛廬無之居在廉閒
遊德園積精香潔德
養性命守虛無悟恍

無為何思慮羽翼

行祭羞同根節三

抱珠懷玉和子拯室

翼然成正扶疏長出

即三五合氣要本一動

室字自有之持窠头

長生久視乃飛長五

本一誰與共之升本日月

無失即欲不死藏金

室出月入日是吾道

九重石落々是吾寶

華采眼天順地合〓
华

吾道天地三四相守

吾寶守自有之何寮

起合含藏精七日之奇

相守升降五行合帶不守心曉根蒂養崎吾連相舍崐崎之

相守升降五行合

帶不守心曉根蒂養

崎吾連相舍崐崎之

性不迷誤九源之山

紫宮丹城樓俠紫曰

三陽物自来内養三陽

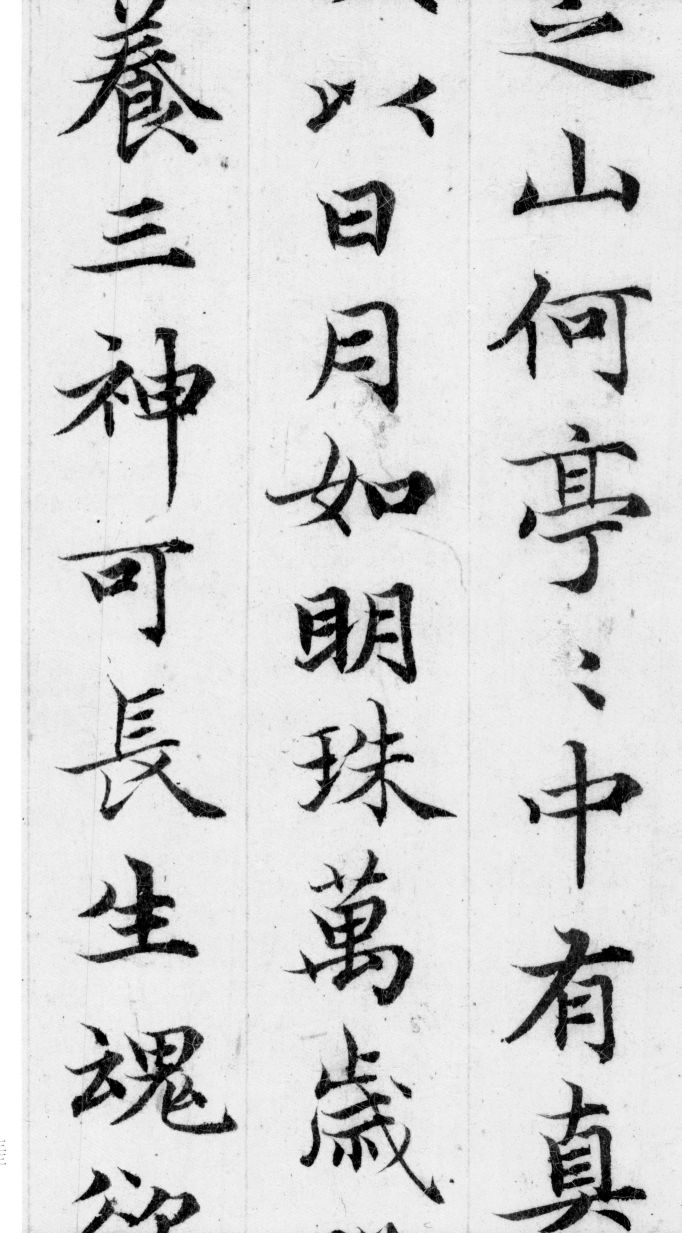

之山何亭、中有貞

以人日月如明珠萬歲

養狼三神可長生魂卻

莽真人可使令藏以
歲照照，非有期外本
魂欲上天魂入渊还魂

反焜道自然旋璣縣

載地玄天迴乾坤

門送以還丹與玄泉

璇懸珠環無端玉君

坤象以四時赤如丹

玄泉象龜引氣致

玉石戶金籥身兒堅

如丹前仰後卑各異

飛致靈根中有真人

巾釜中負甲持荷

夜思之可長存仙人

人皆食穀與五味獨

味獨食大和陰陽獨

仙人道士非可神精

持苻開七門此非枝

非枝葉實是根書
神積精所致和轉祐
陽氣故能不死矣相

四〇

既心為國主五藏

神光晝日照之夜

藏卯酉轉陽之陰

氣王受意動靜氣得

飲自守渴自得飲飢

陰藏於九常陰行

氣得行道自守我精
飲飤自飽經歷飲府
骸行之不知老肝之

為氣調且長羅列

我神魂魄在中央

神明伏於老門禊

到立藏生三光止令三

随鼻上下知肥香

依天道远近在於身還

上合三焦道飲醴燦

肥香立於懸雍通

身還自守精神上平

開分理通利天地開長

陽天門候陰陽陽下

且凉入清泠泠淵見

長生草七孔巳通

物下于寵喉通神明

兒吾形其成還丹奇

已通不知老還坐陰

神明過遏華蓋下清

丹可長生下有華蓋

動見精立於明堂臨

道至靈根陰陽列

脈伏天門侯故道闕

堂臨丹田將使諸神

列兮如流星肺之

道闔離天地存童

諸神開命門通利天

師之為氣三焦起止

童子調利精華童調

鬚齒頰色潤澤不

會相求索下有絳

守諸神轉相呼觀

不復白下于嚨喉

自絳宮崑華色隱

觀我諸神辟除耶

喉何落々諸神皆

隱存華盖通六尊

陳耶其成還歸臨與夫

家至於胃管通虛

歲將有餘脾胃中之

六府調五行金木水

過盧無閑塞命如

上之神舍中宮上俠神

末水火土為王曰月列

門如玉都壽專萬

一伏命門合明堂通利

月列宿張陰陽二神

相得下王英五藏為

出入二竅舍黃庭呼

盛悅惚不見過清

臧為主腎寂尊伏於

庭呼吸盧閒見吾形

清靈恬懷無欲逐

伏於大陰藏其形

吾形强我勸胃盍脈

脈逐得生還於七門

飲大淵道我玄雝

載白素距丹田誅姿

存漱相得開命開

玄雍過清靈閒我仙

沐浴華池生靈根

命門五味皆至開

我仙道與奇方頭
亞根被髮行之可長
上開善氣還常能開行

之可長生

永和十二季

大德六年十一月

二季五月廿四日五山陰

十一月三日吳興趙孟頫

廿四日五山陰縣寫

吳興趙孟頫為束季博臨

臨帖之法欲肆不得肆

寧謹非善書者莫能知

過於謹今目番手弱

隆治二年十四月十六日孟□類題

不得肆欲謹不得謹

莫能知也廿年前爲孝

不弱不能作矣湯題其中

日盍煩題

不得謹然與其肆也

前為孝博龄黄庭始

湯題其末而歸其母善間

部分百倍微距放大

蓋羞

可無慮

謹

釜

錬

藏精

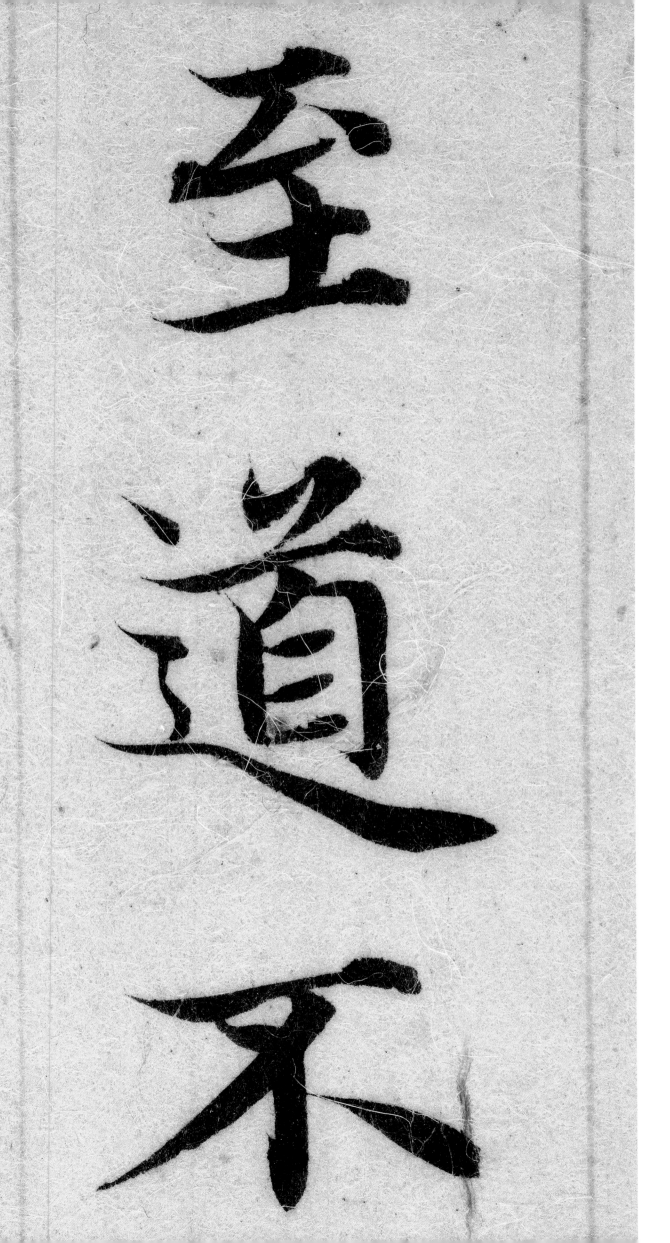

至道承

靈臺

達法海

事
未
煩

身獨居

圖書在版編目（CIP）數據

趙孟頫臨黃庭經／北京保利國際拍賣有限公司編.
—— 上海：上海書畫出版社，2023.6
ISBN 978-7-5479-3119-6

Ⅰ.①趙… Ⅱ.①北… Ⅲ.①楷書－碑帖－中國－元
代 Ⅳ.①J292.25

中國國家版本館 CIP 數據核字（2023）第 094301 號

趙孟頫臨黃庭經

北京保利國際拍賣有限公司　編

責任編輯	朱艷萍
編　　輯	張　姣　魏書寬
審　　讀	雍　琦
釋　　文	田應壯
微距攝影	段　奇　馮晟褘
裝幀設計	瀚青文化
技術編輯	包賽明
出版發行	上海世紀出版集團 ⑤上海書畫出版社
地　　址	上海市閔行區號景路159弄A座4樓
郵政編碼	201101
網　　址	www.shshuhua.com
E—mail	shcpbh@163.com
製　　版	杭州立飛圖文製作有限公司
印　　刷	杭州四色印刷有限公司
經　　銷	各地新華書店
開　　本	889×1194　1/12
印　　張	9.33
版　　次	2023年6月第1版　2023年7月第3次印刷
書　　號	ISBN 978-7-5479-3119-6
定　　價	98.00元（全二册）

若有印刷、裝訂質量問題，請與承印廠聯繫